醫林沒畫

王國新◎著

謹以此書，獻給醫護同工－－－－－
大家辛苦了。
雖然醫療環境險惡，
前途無「亮」，
但是，
正也是生命覺醒，
回歸人生本質的時候。

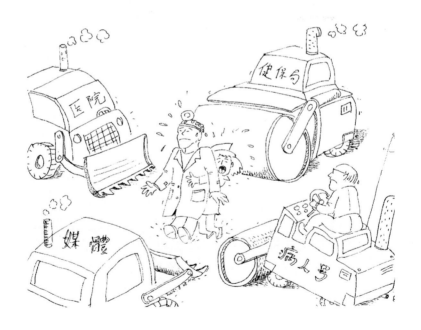

自序

專事創作頑皮狗史努比的美國漫畫家吉米生前曾說過，他這一生過得很快樂，只靠畫漫畫即足以維生，而且生活優渥，相對的日本漫畫家手塚治蟲先生雖曾破產，但畫興不減，終身創作不輟，也真令人羨慕，這在台灣是絕對作不到的，圖書市場太小，讀書人口更少，只能空嘆負負。

在過去的四十年間，我遵循人生的正規途徑，努力用功，從小品學兼優，建中，大學，高考，醫師，留學，博士，一路上來，在醫療這條路上用盡青春歲月，而現在呢？年近五十，仍得值班，賺錢養家，生活重擔並不輕鬆，雖然臨床工作早已駕輕就熟，但值班時間遠遠超過勞基法規定，我真的很不願意被綁在醫院，只做醫療的工作，我的人生、我的能力，不僅僅只是醫生而已，但這個社會權力結構非得背景不行，我又沒有提「錢」來見的財力，無奈之下，畫漫畫變成是我最基本的發洩管道。

我們生活的這個社會，絕非完美，更非大同世界，貧富懸殊，黨同伐異，充滿著不安與牢騷，常常一不小心就引爆，就如同邱姓小妹人球案一樣，絕非單一偶發事件，而是如同照明彈似的，讓大家發現、看清楚市醫官僚腐敗的種種，積重難返，無可救藥，我真的佩服那些還能在市醫待下去的醫護人員，他們若不是神經麻痺，就是「我不入地獄誰入地獄」的苦行菩薩，除了苦撐等到退休終身俸之外，還有什麼好留戀的？

就如同廣告台詞所說，在價值混亂的年代理，我們追求的是經典，可是反過來說，什麼是經典？經典又在哪裡？黃昆嚴教授所說的教養，對現代人來說太過於嚴厲了，很難得到年輕一代的認同，倒不如鼓勵社會大眾從基本的禮貌做起，也就是互相尊重的修養，可能比較容易實行，只不知這個社會，何時才能達到這樣的境界？

　　所以，就從自己做起，由小處著手吧！拒絕電視媒體是第一步，培養讀書風氣是第二步，而寫作和畫畫，就是由自省和建立共識的開始。由個人、家庭、學校到社會，自省以自救吧！我期許這本漫畫著作，漫中有趣，畫中有話，可以彌補我在寫作功力的不足。

<div align="right">

王國新敬上
民國95年5月吉日

</div>

我不只是個醫生

醫師跨行成為作家、音樂家已經不稀奇
醫師漫畫家才夠嗆！

- 時間：94/12/1(四)中午12點~14點
- 地點：二教樓223教室
- 講員：王國新 醫生
　　　　內湖國泰醫院急診主治醫師
- 報名表：http://cge.ym.edu.tw
　　　　備有餐點，歡迎踴躍報名

王國新 畫作

主辦單位：通識教育中心

緣起

　　我今天在車上聽到台北愛樂電台的廣告：「在價值混亂的年代裡，我們追求的是經典。」在健保制度與衛生官僚重重的壓迫下，動輒核刪，限制很多，綁手綁腳，除了一份薪水養家活口外，現在做醫生，其實是很乏味的一件工作。

　　畢業至今二十多年，我也從當初單純認真的醫學生，變成今天這樣醫界的中年人，我擁有學位、房車、妻小，可謂

五子登科，人生至此，還有什麼好埋怨的？但話說回來，難道人生就僅此而已嗎？紛亂的社會，顢頇的官僚，讓我常覺心煩，而「平庸」，是最令人痛恨的事。

「不能向上提升，就要向外發展。」我在馬偕醫院急診工作近十年，眼看急診兵荒馬亂，績效毫無進展，這是平庸，欲振而乏力，層峰根本沒有把急診放在眼裡（其實根本也沒有把醫師放在眼裡），就有這種感覺——生命中不可承受之輕，不能向上提升，就要向外發展！所以急診同仁不是到處兼差，就是另創春天，大家一起沉淪，每下愈況。

現在醫學界也是這樣，醫院不再尊重醫師，病人也很隨便，看病方便得很，就像到便利超商買東西一樣，所以病患不把醫護人員當作一回事，也很正常。當職場不再得到尊榮時，我們就要另謀出口，寫書、畫圖、音樂、信教，或是其他任何活動，能夠舒口怨氣，放鬆心情就可以，這就是為什麼我會從事畫漫畫這條路，而且一做就是好多年。

創造風格，文以載道

過去近十年來，我固定在台北市醫師公會月刊投稿，創造了一個『醫林漫畫』的專欄，累積稿件大約兩百篇，很多醫界同仁碰到就對我說，他們每次一拿到公會月刊，就先翻到黃頁看我的漫畫，笑一笑後再把會刊扔掉，在醫學會上也有很多人過來跟我握手，很多人也來信給我很多鼓勵和讚美，期待我的單行本出現，讓我有一種飄飄然的感覺，幾乎忘了我的本行，應該是醫學吧！

為了提升漫畫品質，我也看了很多漫畫參考書，甚至參加漫畫研習班，不過後來看了一篇日本漫畫家的自述，才建立了自信，他認為漫畫雖小道，亦有可觀焉，重要的不在於技巧，而在於內涵；而且我的漫畫班老師看了我的作品，也對我講同樣的話，我因而體認到雖然是漫畫，其實和文學創作，甚至和其他任何藝術一樣，最重要的是內涵，也就是所謂的「詩中有畫，畫中有話。」我也藉著漫畫，就如同之前寫的文章一樣，表達自己對人情事物的看法，所以盡情發揮，自成風格。

覺今日是，而昨非

我時常反省，這個世界，有什麼東西是不可替代的？總統大位？院長？還是科主任？我記得我接任市醫急診部主任時，院長是這樣對我說的，「因為你年紀比較大，所以讓你做部主任，那個傢伙年紀比較輕，所以做科主任。」我當時聽了，差點吐出來，真想飽以老拳，讓他看看我這一大把年紀，是否真有兩下子？後來發生人球案，牽連很多人，稍有風骨的都待不下去了，我也趁勢離開，把這個大官位留給臉皮夠厚，心腸夠黑的人，也證明這個官位，對我來說，毫無留戀的必要，現在看來，這些位子其實都是虛的、假的，任何人都可以取代，無足珍貴，只有自己，只有誠信，才是最真實最可貴的，不是誰可以剝奪，誰可以取代的。

何況今日這樣政權輪替頻仍的現代，也沒有什麼是神聖不可侵犯的位置，豪取強奪的醜態，吃相難看的官場現形，讓人覺得慘不忍睹，一點尊貴都沒有，一點品味都沒有，洪

蘭教授寫了一篇文章登在聯合報副刊，嘲弄某位同事蒙受欽點入閣做官，一下子就志得意滿，好像動物一樣，睪丸立刻膨脹好幾倍，原來權力是強烈春藥，果不其然。

　　我現在脫離市醫，無官一身輕，感覺很好，而我可以肯定的一點是，抱持官僚作風，是不可能做好醫療工作的，市醫每下愈況，頻頻出事，根源在於管理不善，人心頹廢；人球案只是冰山一角，也如同照明彈似的，讓大家看到市立醫院的種種黑暗面，這也是為什麼我在這種地方待不下去的原因，我不願意在這種地方，浪費生命！

族群歧視，敗壞社會

　　我從小個性正直，最受不了的是懦弱的鄉愿，而最恨的是平庸，偏偏這個社會是平庸鄉愿充斥，看選舉就知道，很少選賢舉能，總是黨派分贓，大者恆大，而一般選民視之平常，我一方面覺得無奈，一方面也暗自高興，也唯有凡夫俗子之中，才有我鶴立雞群，出類拔萃的機會。

　　我有一篇畫作，描述政客瘋狂欠扁，遭到台獨份子反撲，而有很多抗議舉動，反而讓我感覺很有價值，孔子著春秋而亂臣賊子懼，沒想到我的漫畫，也有異曲同工之處，不過，政治沒有是非，而多利害關係，所以少碰為妙，過去，我們浪費太多的時間在政治口水戰，沒有輸贏沒有是非，徒然浪費時間浪費精神，所以我們家沒有電視，也不看電視，這是淨化心靈的第一步。

及時行樂，隨興過活

　　人生瞬變，未來無法預測，而環境難以改變，所以要隨遇而安，調適身心，我在大學畢業紀念冊裡留言說，「逆來順受猶思自得其樂，否極泰來還想己立而立人。」這樣的心志，至今不變，但做法調整很多，就如同今天這本書『醫林漫畫』，哪裡是過去想做的呢？

　　看看這個世界，有什麼是獨一無二，無可取代的？創作無法取代，故曰文章千古事。人生有時而盡，唯獨文章之無窮，所以，創造典範，成為榜樣，就是現在我們可以努力的目標，只是做醫生太無聊了，醫療這一途的發展已經山窮水盡，了無新意，人生還有更多有趣的東西，更重要的事情，因人而異，對我而言，「醫林漫畫」，即將出版的我這本漫畫，堪稱典範。

　　我的能力，不只是個醫生而已，由這本書的完成，我證明了這一點。

<div align="right">中華民國94年12月吉日於台北市</div>

王國新，急診室裡的畫家

文＝陳姵蒨，張老師月刊10月號，民國94年

人物X檔案

急診室畫家：王國新

班別：四年七班

現職：急診科主治醫師

著作：《醫心一得》及《意外傷害防治》等書。

理念：盼望能帶給這個社會一點正面的建議，推動不看電視運動，擺脫媒體和政治污染、不群不黨，鼓勵將讀書和藝術融入居家生活，藉由自省自勵做個自由自在的現代人。

　　愛畫畫的男子，會是什麼模樣？我漫天猜想，是該有著流派自由的藝術家風範，還是質樸勤懇的素人畫家味兒？有機會和雙子座的王國新碰面，顛覆了我對愛畫畫者的想像。

　　我們約在士林近郊的醫院碰面，不是因為要去就醫或是探病，而是直接到王國新的工作處所--急診室。他是在急診室工作的畫者，二十多年親身觀察的醫療情境，經常速寫式地刻在他的心版，當中刻骨銘心的互動遂提供他最佳的繪畫題材；他也是位動腦、動手的「劃」者，其巧手為外傷病患劃開、縫補鮮血淋漓的傷口，行使醫職、專業地診治急診室的急病患者，亦尚須規畫、承啟急診醫療中重要的香火傳承之責。

五毛錢的沉厚魔力

　　一個愛上畫畫的醫生，且能夠不斷產出創作動力，如此轉變及執著的背後，會是什麼樣的故事？說到此，王國新娓娓道來，他那身為人民保姆的父親，是如何帶領著他愛上畫畫：「小時候我們住眷村，父親難得休假在家時會睡個午覺，為了讓家裡五個小毛頭安靜，父親會要我們畫畫兒，儘管那時薪資微薄，他仍捨得花兩角買圖畫紙，裁成A4大小發給我們塗鴉；待父母午睡起床後，就將我們的畫作在地上一字排開、檢查，然後一一讚美、打賞。父親每次看到我畫的圖就會眼睛一亮，大力地鼓掌叫好，還會給我五毛錢當獎勵。」四十多年前的童年記趣歷歷在目，啪！啪！陶醉在情境中的王國新竟邊說邊鼓起掌來，靜謐的值班室裡環繞著掌聲及笑聲。

　　如此啟蒙，讓學業成績未開竅的小小王國新從畫中建立起自信，尤其是那張小學一年級繪畫比賽贏得的獎狀，他可是視為畢生珍寶呢！薄薄的一張紙在經過生命各階段反而愈形馨香；即使在籠罩升學壓力的歲月，對繪畫情有獨鍾的他仍堅持參與社團，利用課餘之暇，通宵達旦地忘情揮灑一幅幅國畫、水彩畫。

　　小時候的作文課，您一定有寫過「我的志願」吧！在王國新的作文簿中，「畫家」，即為他朝思暮想的職志。不過，如此熱愛畫畫的他，長大後怎麼會選擇成為「急診室的畫家」呢？說來有趣，牽領王國新進畫門的父親，反倒正也是讓他未走入畫壇，步上沉重醫途的背後推手。

　　生活於政府播遷來台的時代背景下，省籍思維讓他父親在子女的心中拉起一條價值絲線，灌注孩子們需有安穩的生

活方能疊築一己之夢，於是王國新的畫家志願，就這麼轉變了。「小時看了一部瓊瑤的電影，將一位失意的畫家演得窮途潦倒、妻離子散、自殺身亡，我父親就跟我說『畫家無人賞識、都很窮苦……。』升上高中後對工科製圖很有興趣，希望將來能成為建築師，但學業成績的優異表現，讓父親期待我成為醫生。」那時年輕氣盛的他，心中充滿了不平之氣，而擅長說理的警察爸爸，在這當下描繪著醫者的妙手更勝於畫手，於是王國新猶如英國生物學家達爾文般，遵從父親的指引，踏進更深奧、細緻的「人體畫廊」。

只是，後來的王國新，不像達爾文那樣棄醫而奔向心中原初的所愛，他發現，當個白袍畫家也是美妙的抉擇！

重拾紅色警戒下的信任

醫療人員的工作內容並不輕鬆，而急診室繁雜的空間環境，更易於使他們有急驚風般的行事風格，然而與王國新的交談間，卻見他總以不疾不徐的動作、語調，認真訴出自己的故事和嚴肅的醫療理念。真不曉得在急診室服務病患的他，是否也是這樣的調子？

當我問到怎會熱衷急診醫學時，他如此地回應：「本來醫生就是要在第一線面對病人，只是分量比重的調配。」可以想像，急診室大半時間是充溢雜沓、血腥的氣息，而急速的步調反倒激起王國新服務病患的凌雲壯志，「勇敢善戰、劍及履及，有些漂亮的演出讓我感到血脈賁張、十分痛快，當我將這些故事告訴我的家人時，他們都很引以為傲……。」生與死於急診室快速流動著，紅色警戒的空間漸次培育他臨

危不亂的氣度，從救人和助人中得到的回饋及自我存在價值的肯定，令他湧起比繪畫更深濃的赤忱。

他手中握著兩本親手製作的書本，意興紛飛地建議醫師的養成訓練過程中，應該要學習一些簡易的素描，若能把患者的病情畫在手術紀錄單上，將有助於醫療的跨科會診。聊著聊著，王國新悠悠地帶著我們走到急診留觀區一旁的走廊，「醫護人員在第一線時無法全面顧及患者的需求，接下來我想將這些衛教宣導轉為電子化，我希望病人在領藥後，能從即時印出的說明單更清楚自己的問題和需求。」他指著牆上擺置於數個長方格子內的衛教宣導單，暢述下一步對急診醫學的規畫。

特別是身歷今年年初「人球案」事件，他有感於醫療官僚化，辭官而申調至此家醫院後，如何落實以患者為中心、重拾醫病間的互信關係，便一直是思索的焦點，「我常見到病人一天跑五家醫院，卻得不到自己需要的治療；現代人以為看病很方便、夠便宜就是『好』嗎？要知道，看對科，找到自己可以信賴的醫生，才是最重要的！」

喀嚓一聲畫日記

在既要握手術刀，也要拿畫筆的自我期許下，王國新摸索出一套相應的方式。雖然工作的忙碌讓他無法保有天天握筆畫、寫日記的習慣，不過生活畫面以及有意義的醫療景象卻可用沉靜而犀利的雙眼捕捉，按下快門、喀嚓一聲地留存於腦海裡，他說：「我在急診室看到許多自殺、家暴和虐童等暴力傷害事件，心中的感觸深刻至極。畫畫可以幫助我表

達想法，我會先把看到的、想到的畫下草圖，或是寫散文來記錄我的看法。」

突然，王國新從身旁抬出一個大盒子，我怔忡地直望著，他緩緩打開那個神祕寶盒，「哇！」我不自覺地發出驚嘆聲，不起眼的盒子裡頭竟躺了好幾支彩筆、炭筆和數張白紙，接著他拿出其中一張畫著簡約黑粗線的圖說：「邊說邊畫是一種為病人解說病情的好方式，開刀後我常會畫一些手術的圖，甚至可以用此來寫論文。你看……」他介紹起這張畫的故事，原來有一陣子他連續接到好幾起趾甲掀起的意外案例，追溯之下，原來是傷者騎摩托車沒穿鞋子之故，「這些可作為教育病人的素材，同時並促成我撰寫意外傷害防治書籍，也在學校教學生怎樣避免受傷，以及傷後該如何急救等課程。」

繪畫帶給王國新很多人生樂趣，他現在固定在醫師公會畫漫畫--《醫林漫畫》，畫風多飽含針貶醫療時事，譏刺官僚作風的黑色幽默，而每幅小漫畫總是能讓人會心一笑；其中笑聲最宏亮的，莫過於同處白色巨塔氛圍中的人士了，每回參加醫學會，都會冒出幾個心有戚戚焉的同業來找他握手、欣賞他下筆繪出的畫作。

經過多年的醫途閱歷，他不斷反芻如此問題：這世界上有什麼東西是別人無法取代的？由此他琢磨、沉澱、朝轉內心……，猛然醒悟，就是這個全心戮力的醫師專業能讓他終生引以為傲，記憶中白袍加身時，那親口訴出的〈希波克拉底誓言〉，使命多麼神聖呀！於是乎他擇善固執的言論、行事及畫風，常引來高層「喝咖啡」的關切邀約，而握住畫

筆，即為迎對醫途某些沉悶和無可奈何的境遇時，匡助他見著亮光、保持開朗心緒的法寶。

塗鴉總動員

做為一個醫生的過程，王國新花很多時間在投資自己，成了醫師之後，他花很多的時間在照顧他人，因此對自己的家庭總有著虧欠感，然而，他的疚責有個很好的填補，那就是陪著家人一起同作畫。

他勞苦功高的妻子、升小三的兒子和兩歲的女兒，一家子都感染了喜歡畫圖的細胞，家中也建構起作畫的環境，「要讓孩子不在牆壁亂塗，就要隨時提供他們紙、筆；我們常在地板鋪上大張全開的白報紙，我和孩子們各占一角畫圖。」愛畫、能畫，是身為爸爸的他與孩子可直接連結的溝通便道，也是能令小孩帶著欽佩眼光看他的方式。「看這些圖，是我們去海洋館時，我兒子要求我把所有魚類和爬蟲類都畫起來的呢！」他翻著一頁又一頁的快手素描，臉上洋溢驕傲的神情，眉飛色舞地介紹起圖畫後頭的故事，「只要兒子指定的，我都畫得出來。」此刻，我總算見到一直顯露慢調子的他，出現急巴巴的動作。

王國新以父親過去曾給他的溫暖讚賞，盡情鼓勵著孩子，也十分沉浸於如此的觀察與欣賞。看著小不點兒的女兒拿著筆從點畫到線，一直到現在的畫圓圈；從子女溫軟小手繪出的線條、空間，覺察作品展現的生命圖像及孩子的非凡潛力，由是他滿懷愛意地收藏這些塗鴉，作為孩子的成長記錄，我似乎見著王國新躬行實踐人本教育的精神。《孩子的

方式》一書作者說：「如果父母不再嘲笑孩子將鴨畫成鳥，不再為孩子在白牆上畫了一個小人而大發雷霆，並從此不再胡亂丟棄孩子的作品，而是奉為至寶，那就意味著這個充滿誤解與偏見的世界上又多了一個幸運的孩子。」而他那兩個寶貝，真的會是幸運的孩子呢！

由於對媒體的感冒，王國新家中沒有電視來攪亂一屋子的清幽，擁有的是整屋子亂七八糟的書籍，和因書、因畫而豐盈的家庭關係，「對我而言，可以靠閱讀來找到人生的方向，得到心靈的沉靜，所以我要孩子多看書，不需要信教和入黨，成為真正的讀書人。」他的思想流露猶太人教育孩子的智慧理念，能給孩子的資產不是名車、華屋，而是能讓生命飽滿的書香……。

王國新笑逐顏開地說：「我今年四十七歲，四十七年次，正是活到我生命的中點。」他試圖平衡地流轉於醫壇與畫壇之間，映現他內在的新國王。

七歲時的作品

現代俠醫黑傑克

黑傑克為什麼是漫畫中的人物，因為他太堅持醫德的根本，他不肖爭鬥而來的位置；因為他不囿於制式學理，治病需要用心而不是背書，雖然我們沒有日本的怪醫黑傑克，但台灣有一位現代俠醫黑傑克。

與王博士是在文化大學的多元智能漫畫老師認證班中認識的，在大多是二、三十歲的伙伴裡，有氣質的白髮的王博士置身其中是顯得特別突出的。認識王博士自然是從漫畫開始的，王博士在急診室的生涯中鍛煉出獨特的眼光，漫畫創作，最需要是敏銳的觀察能力，與對事物的平行聯想創造力，王博士多年的醫師生涯，讓他看事情能從大處觀察、小處入手，並且需要用創造力來解決各種奇怪的急症。

另一方面，王博士在繁忙的工作中，不僅教授年輕醫師經驗與技術的傳承，也持續吸收各種新知學習，而這些涓涓滴滴，在王博士的心中架構出繽紛綺麗的夢想王國，再經由畫筆呈現出來，王博士的漫畫中，同樣的畫筆結構，同樣的畫面呈現，王博士的漫畫比起一般漫畫家創作的漫畫更有深度，因為一般漫畫家創作的漫畫是從點子入手，簡潔的切入趣味；但是，王博士的漫畫是用他的生命創作出來的。

王博士的漫畫是需要慢慢品嚐，品嚐王博士的漫畫、品嚐王博士的人生智慧，在一筆一畫中、在畫面各個角落裡，都有王博士放入觀察的映像。以王博士的年紀入行，在漫畫界是稍嫌高齡的，但王博士的睿智，確也帶給漫畫家們不同

的驚喜。

　　一雙救世的手、一雙畫畫的手、一雙遊戲人生的手，王博士！歡迎你加入漫畫家的世界。

<div align="right">

亞太漫畫協會理事長
黃志湧
民國95年6月吉日

</div>

目次

1、入我醫門宜三思

　　前一陣子，看見報載幾位高中資優生因學測滿分而志得意滿，紛紛表示將推甄進醫科，想要做濟世救人的大醫生，我看了不禁苦笑，這多像30年前的我啊！志大才疏，不可一世，而今安在哉？

　　做醫生好嗎？如果這是一個受尊重，高所得的職業，在一個安定而公平的社會，可能是不錯的選擇，可惜現況不是這樣，將來也似乎很難好轉，像這樣報酬不成比例的人生投資，可得三思而後行。

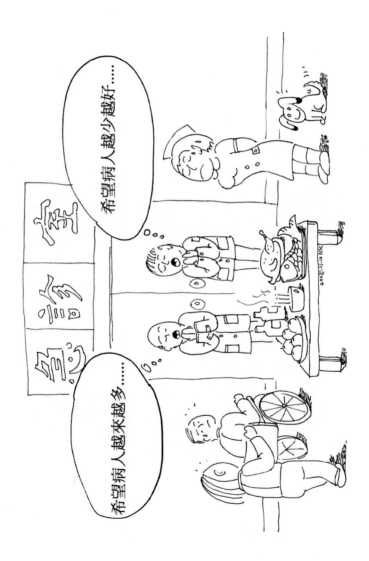

醫林漫畫
0.03

2、會無好會

會而不議，

議而不決，

決而不行，

行而不果，

果如不會。

可以開會了嗎？

裡面正在談判裁員和資遣等等問題。

醫林漫畫
0.03

開會開會，開到自己過勞死。

開會眾生相.

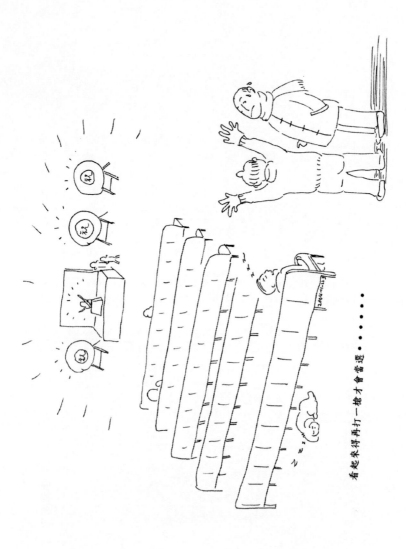

3、診所與便利超商

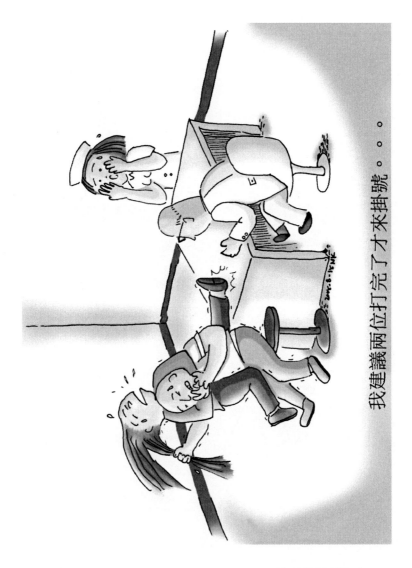

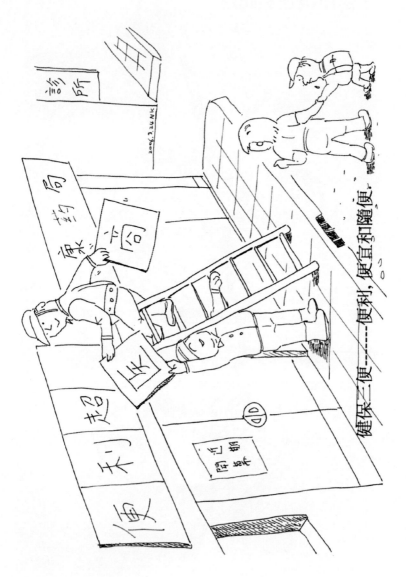

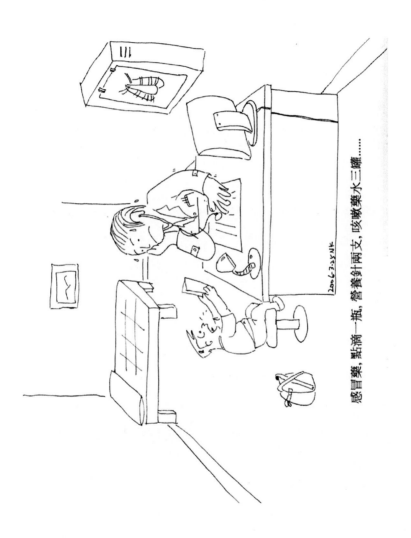

醫林漫畫
0.03

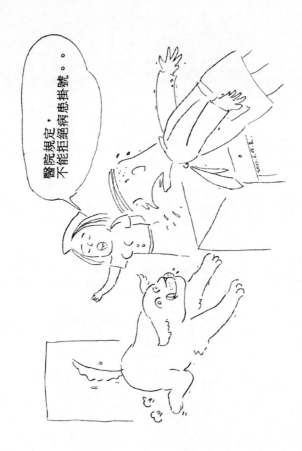

4、廁所文化

　　有一次車子送廠保養時，在貴賓室旁的廁所裡，發現懸掛有16開小幅的漫畫，覺得相當有趣，我盼望能讓漫畫有雅俗共賞，乃至於登堂入室，以及於廁所。讓人看了會心一笑，而置入衛生教育，則不但適合醫護同仁，也適合社會大眾共賞，所以，請把我的畫作，送到廁所，掛在牆上，搏君一燦，這是我最大的榮幸。

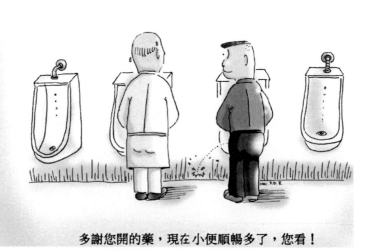

多謝您開的藥，現在小便順暢多了，您看！

政治我不懂，但 "正痔" "很重要"！

5、交通公害

由機車造成的災難除了空氣污染、噪音、交通混亂外，還加上竊盜橫行、防不勝防的社會問題，但這些都還比不上機車肇事傷亡，所帶來多少家庭和個人的悲劇，機車肇事除了自傷外，還常常傷人，根據統計，台北市老人意外傷害致死者以交通事故為首，絕大多數是行經馬路被汽機車撞及致死，主要發生於清晨和黃昏，老人家出門散步之時，很多未帶任何證件，以致無名屍冤死的慘劇不少。

隨著時代的進步，人們對於交通工具的要求，不再只是方便代步而已，安全、健康和環保意識的提昇，促使機車族之窮途末路，今天停車收費，明天禁入市區、禁行巷道之日已然不遠，反樸歸真，讓機車回歸鄉野山林，還給市區和住家一個安全、乾淨、整齊又安靜的生活環境吧！

018 交通公害

醫林漫畫
0.03

塞車狂想

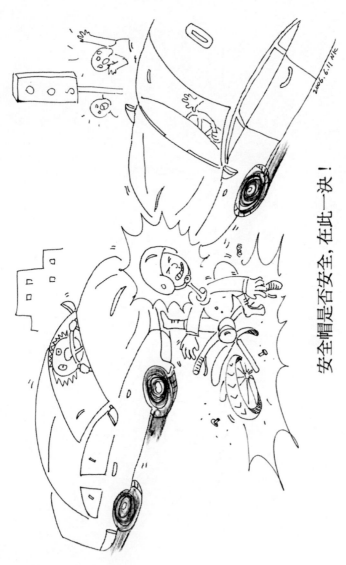

安全帽是否安全, 在此一決!

6、群魔亂舞的台灣政壇

　　這篇畫稿刊出時，引起台獨人士張牙舞爪的抗議，認為台北醫師公會會刊有黨同伐異的傾向，也收到一些冥紙類的警告，顯示這個社會族群對立的嚴重性，讓人倒胃，後來多少也限制了我的投稿，可能真的傷了她們的自尊心吧！所以我反而特別珍惜這幅，就如同「孔子著春秋，亂臣賊子懼」一樣，沒想到一幅漫畫，也有除魔打鬼的效果。

老番癲的藥量又不夠了

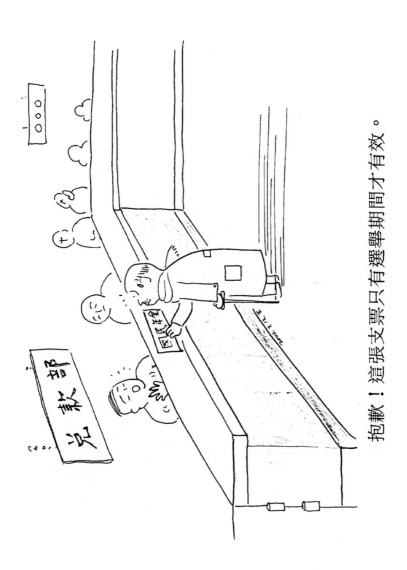

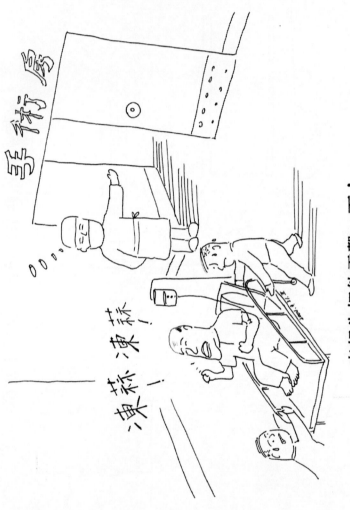

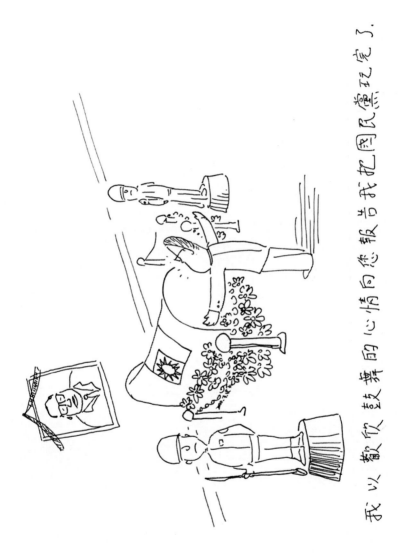

我以歡欣鼓舞的心情向您報告我把國民黨玩完了.

阿公為了參選立委而苦練武功。

等我打完再鄭重向全國婦女同胞致歉

任何大逆不道都可以躲在這裡。。。

公主和王子從此就會過著快快樂樂的日子嗎？

成績那麼差，是因他們不配合。。。。

7、政客、媒體和電視

手把遙控轉半天，

歹戲拖棚沒得選；

黑金醜聞媒體喧，

原來政客亦演員。

導播連線報導

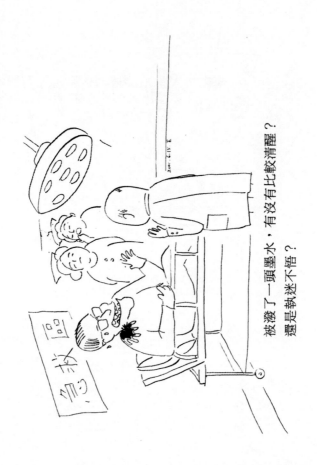

8、健保完了

　　衛生署長侯先生曾來信問我，健保怎麼辦？我回信要他好自為之。我不敢直言－－健保完了。現在這樣混亂的醫療市場，是健保帶來的結果？還是自由競爭，優勝劣敗下的產物？醫病關係越發緊張，醫院營運越發困難，醫護人員士氣低落，而各種疫病則蠢蠢欲動，在在顯示醫療非廉價商品，提高病患部分負擔，降低醫療點值，也無法遏止醫療費用之水漲船高，而醫療品質之每下愈況，健保之崩潰倒閉，恐怕已是燃眉之急了。

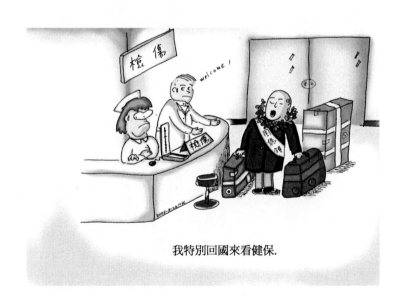

我特別回國來看健保.

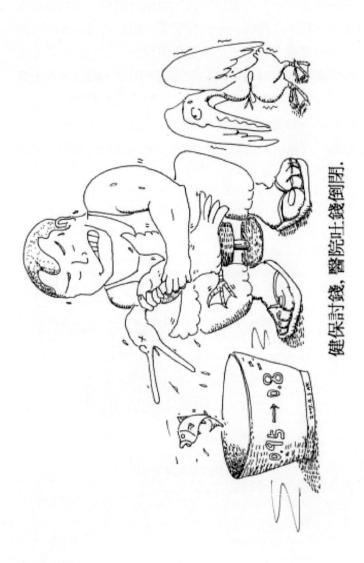

健保討錢，醫院吐錢倒閉.

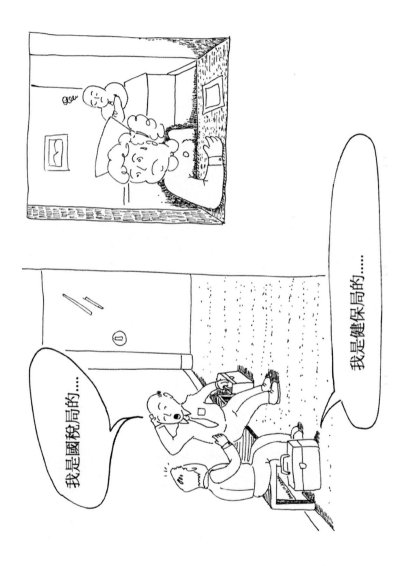

健保局特准你加號看診……

健保真便宜

　　今天晚上我與內科簡醫師一起值班，他趁看病的空檔，忙著打超音波的報告，一份可收一百元，而我則畫漫畫，一則可得稿費三百元，三個小時後，他寫好八篇，得款八百元，我畫了四幅，可得一千二，內心竊笑不已。如今健保給付低廉，讓醫師做得很沒有尊嚴，生活也很不輕鬆，難怪士氣不振，而有為者多另謀出路去也。

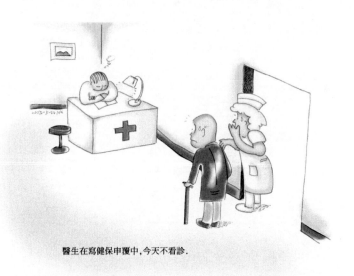

醫生在寫健保申覆中，今天不看診.

健保便宜又便利，
到處看病不稀奇；
可憐市井開業醫，
勞碌奔波不得已。

我想在健保破產前把病醫好。

9、雞飛狗跳禽流感

　　近年來雞飛狗跳的台灣社會，在禽流感的陰影仍揮之未去之際，是否狂犬病也趁機接踵而至？實有賴全國各級衛生單位之嚴密偵控，以求及早發現及早處置，所謂不恃敵之不來，正恃吾有以待也，唯期如此未雨稠繆，才能破敵致勝，確保防疫護民之戰果。

禽流感防疫措施

洗手
抗菌

醫林漫畫
0.03

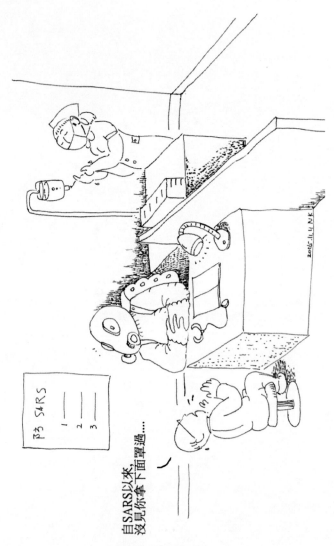

我是候鳥，可是沒有禽流感.

050 雞飛狗跳禽流感

10、醫奴

生而為人傑，
長成為良醫；
奈何健保故，
賣身為醫奴。
我是奴，
我是醫奴，
我是個大醫奴。

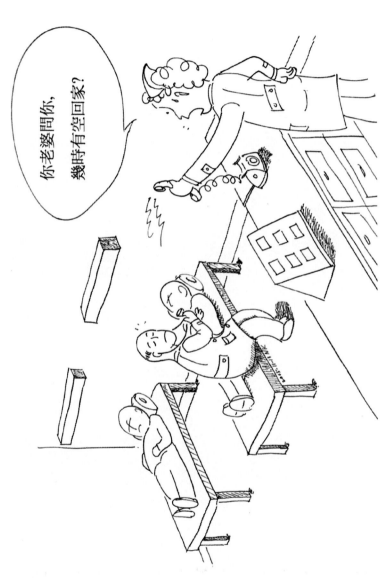

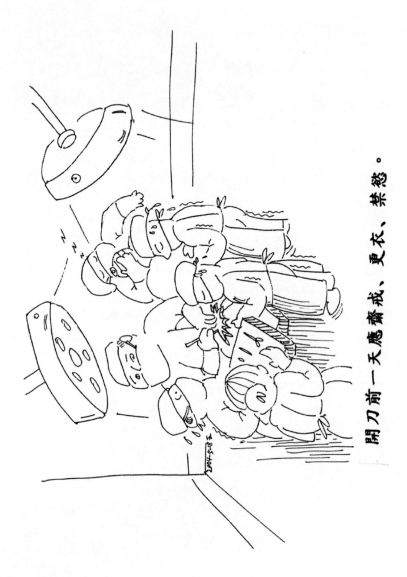

開刀前一天應齋戒、更衣、禁慾。

11、服務至上顧客第一

隨著時代的進步,各行各業分科越來越精細,醫療業各科也是越分越細,而有各種專科和次專科的產生,甚至次次專科之出現,比如由大外科分出的整型外科,而今更細分出燙傷、手外科、頭頸部外科、美容專科,其中美容專科甚至再分出如今之減重、護膚、塑身、養生等等各立名目的科別,有的甚而因此開業成功,多處分店,乃至於上市上櫃上電視,讓人看得眼花繚亂,分不出醫療和服務的區別。

當醫療行為越來越商業化的同時,病患也開始理直氣壯的要求服務品質,甚至斤斤計較內部裝潢之舒適、儀器設備之先進、乃至於收費之合理性,在商言商,原本無可厚非,只是有時在醫療過程上無法算計到那樣仔細,往往造成醫病間無謂的紛爭,傳統上之相敬如賓的醫病關係是以逐漸解體,取而代之的,是層出不窮的醫病糾紛和不滿投訴。

當醫療之越發商業化,已逐漸變成是顧客至上的服務業時,各家醫療院所莫不積極擴張設備,裝潢富麗以吸引顧客上門;另外加強醫護人員之禮貌態度,隨叫隨到、予取予求,讓病患有賓至如歸之感,如今專業判斷比不過儀器檢驗,病患權益高於一切,我當然不敢說服務有什麼不好,只是過度的商業化讓我覺得有點倒胃。

我是來消費的，不是來聽你們教訓的。。

醫林漫畫
0.03

不滿15歲就得住兒童病房，管你有多高。。。

待會兒關肚子前記得幫我切除一些肥肉下來。

我要指定上次那位波霸女醫生幫我拔牙。。。

開刀與否要先全家公投表決

12、病人安全

　　病人安全是民國95年醫策會大力推動，要求醫界全員配合的最重要工作，也是醫院評鑑的標竿項目。病人安全是醫護人員安全之所繫，病人不安全或感到不安全，透過投訴，抗議和上法院，將使得醫護人員很難安全度日。

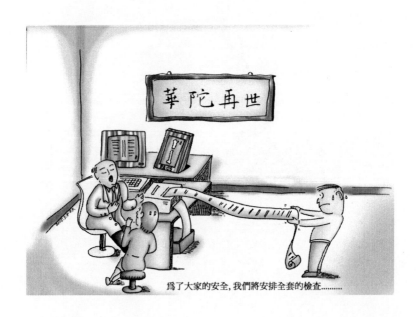

為了大家的安全,我們將安排全套的檢查..........

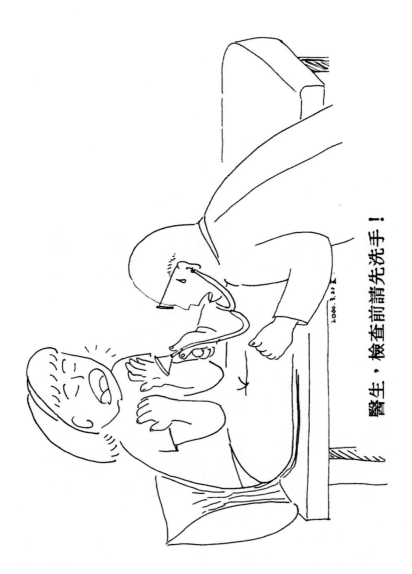

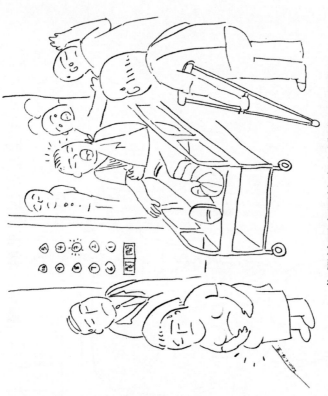

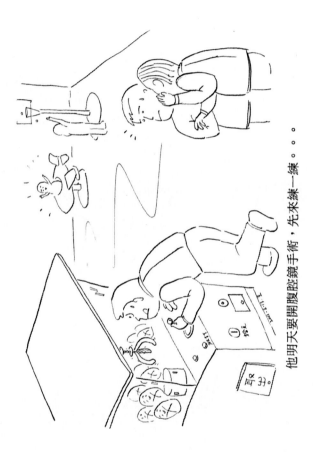

他明天要開腹腔鏡手術，先來練一練。。。

醫林漫畫
0.03

你非盯著我吃藥不可嗎？

我說半身麻醉不行吧！！！

醫林漫畫
0.03

幸好沒規定酒後不得開刀。。。

13、告別外科

從前醫界以內、外、婦、兒四大科是主體，醫學院的剛畢業的有志之士，皆以進入大科為榮，而且要走外科或內科才光彩，「要做醫生就做大醫生、大醫生要開大刀。」

現在呢？某院院長說：「只要開刀時能站得住就可以了。」

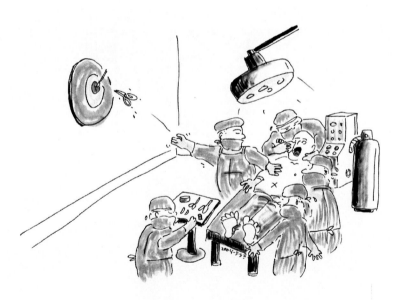

但願你開刀技術跟射飛鏢一樣好。

您要原裝的？國產的？還是更便宜一點的？

等一下幫你開刀的就是這兩位。。。。

醫林漫畫
0.03

肝臟摸起來像女人屁股一樣。。。

麻姐，我可以下刀了嗎？

報告，手術已經準備好了。

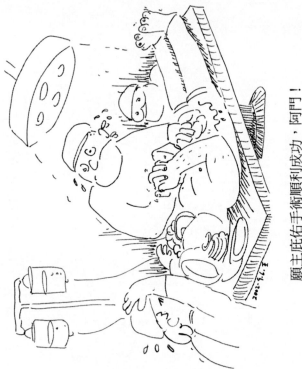

願主庇佑手術順利成功，阿門！

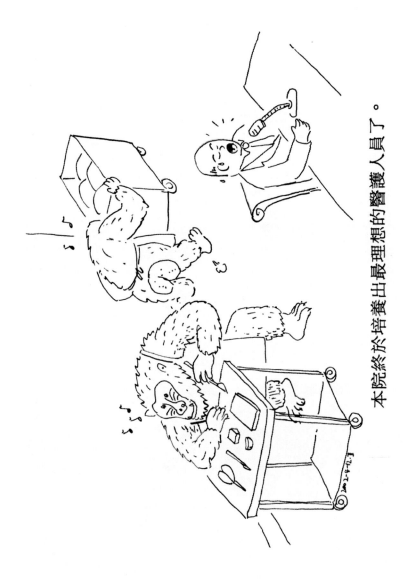

本院終於培養出最理想的醫護人員了。

14、住院，出院，法院見

檢察官無故誣告醫生遭糾正,大快人心!!!

病患家屬已幫我們下了判決了。

15、邱姓小妹人球案

「大醫院看大病，小醫院看小病。」可說是轉診的原則，雖然有時大醫院會因無床，離家近，或緊急手術之必要而轉院，大都無可厚非，只是有時遇到四處求醫的採購型病號，或是早已被吃乾抹淨，無啥可做（無利可圖）的療養型病患，比如長期臥床生褥瘡，或個性彆扭難纏者，做為醫院門神的急診醫師，實有必要先行過濾擋駕，才不至於造成其他科醫師的麻煩。

國內轉診制度行之多年，只是空口白話，並未落實，許多醫學中心淪為大型門診量販，和地方診所搶食健保大餅，由夜診、黃昏門診、假日門診乃至開辦急門診，掛號動輒破百，吃相難看，斯文掃地，而且醫病關係每況愈下，如何回歸正統，讓醫學中心負擔教學、研究和重大傷病之本務，還給地方診所一點生存空間，實有賴衛生署和健保局好好規劃才是。

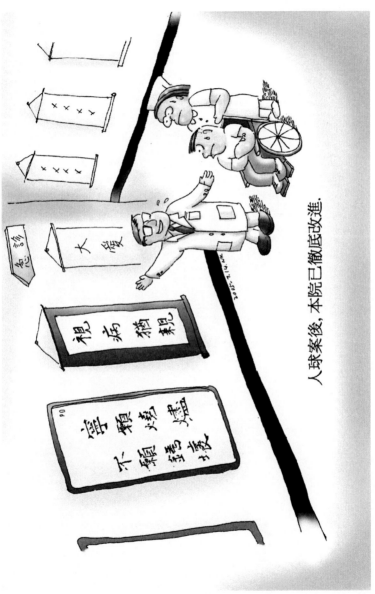

醫林漫畫
0.03

人球案後，本院已徹底改進．

視病猶親

邱姓小妹人球案 085

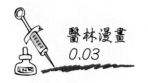

086 邱姓小妹人球案

醫林漫畫
0.03

喂！我忘了買航空意外險。。。。

088 邱姓小妹人球案

醫林漫畫
0.03

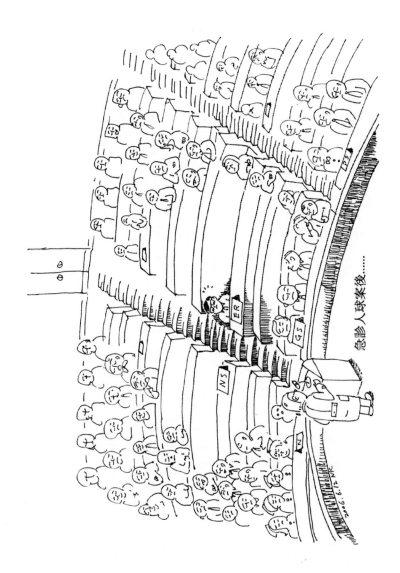

邱姓小妹人球案 089

醫林漫畫
0.03

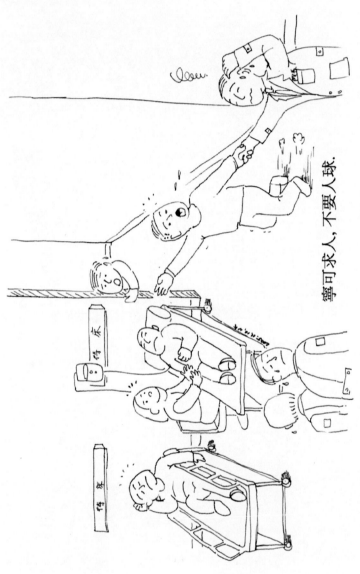

090 邱姓小妹人球案

16、官大學問大，廟高道行高

在臨床醫學的受訓階段，常可見一些醫界前輩倚老賣老、欺下瞞上，骨子裡不學無術，卻裝腔作勢，趾高氣揚得很，居醫院主管大位，掌握年輕醫師升等考核的生殺大權，成為臨床教改的絆腳石，遇到這種狀況，年輕醫師也只有自求多福了。

醫界派系林立，各擁山頭，醫療專業不再受到尊重，取而代之的是，裙帶關係。所以一夜之間，可以叫院長下臺，一通電話，主任獸奔鳥竄，斯文掃地，莫此為甚。

五星級醫療之夢。

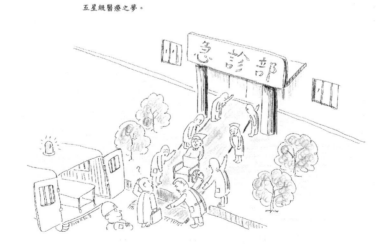

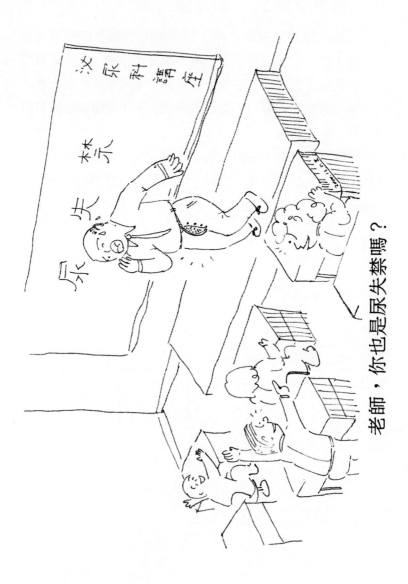

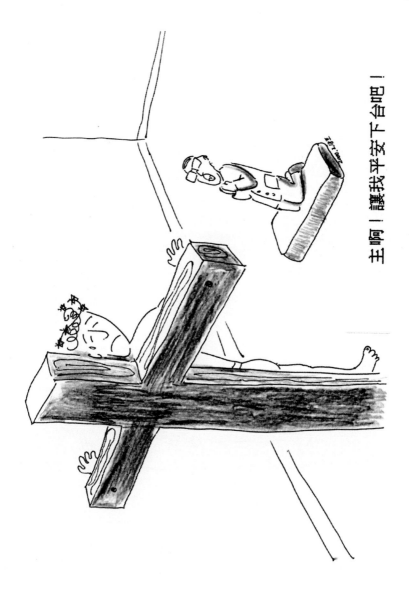

主啊！讓我平安下台吧！

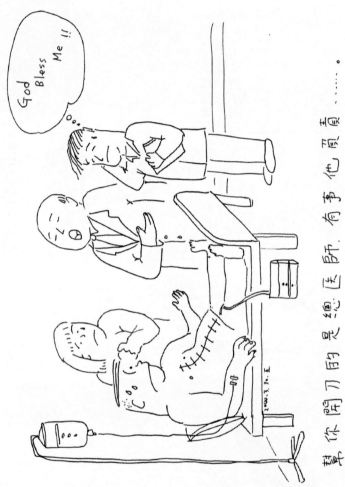

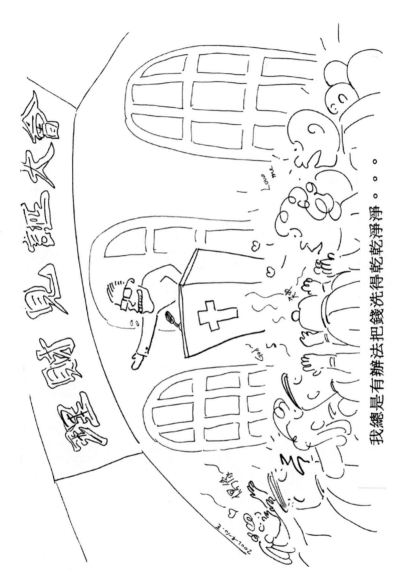

醫林漫畫
0.03

17、記者招待會

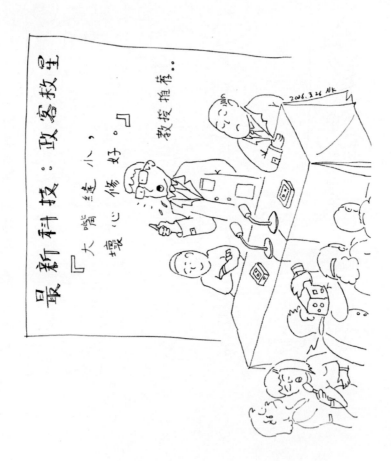

原來醫生愛鈔票，更愛選票.

建心之論說多了對心臟不好。

18、白衣天使心

長久以來，醫護關係冷淡，針鋒對立，各行其是，很難讓人置信的是，這樣格格不入的兩個團體，竟然也能朝夕共事，醫護病患而無礙，也由此可見臨床的工作，倒並不是有什麼深奧的學問，不過就是繁瑣而已。

日復一日的尋常診療乏味之至，而處身於護士環繞間耳語不斷，讓人坐立難安，如臨深淵如履薄冰，這種難堪和痛苦，非常人可以想像，孔老夫子說過：「唯女人與小人難養也。」我深深有同感。

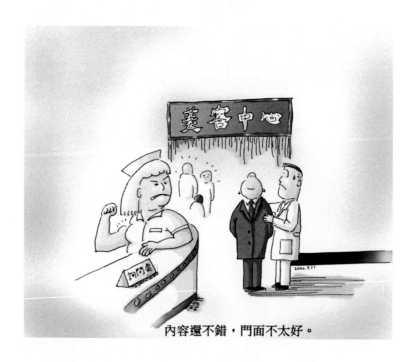

內容還不錯，門面不太好。

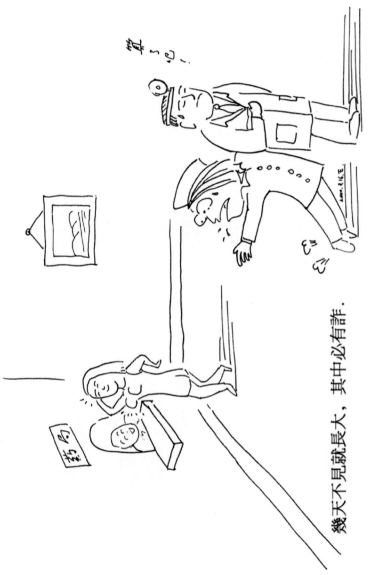

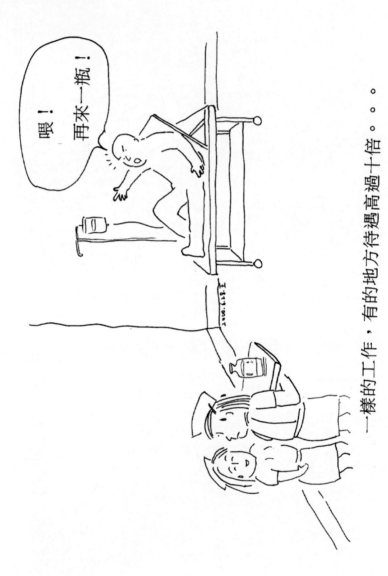

一樣的工作，有的地方待遇高過十倍。。。

貴單位真是生生不息啊！

查房即景

好酒量都是開刀房裡練出來的。

19、焚而不熄說急診

長久以來，急診有如大家庭裡的老二，既不像老大（如內外科）般的受器重，也不如老么（如皮膚科）般的受寵愛，總是穿老大穿過的用老么玩剩的，我每次看到急診裡陳設的"堪用品"就一肚子氣。

拜健保局之賜，再加上邇來接踵不斷的天災人禍，讓急診終於有露臉的機會，也讓醫院的大家長體認到，老二不只是爭氣，而且還蠻孝順能回饋的，我一直認為，其實急診可以做的更好，端視有心與否。

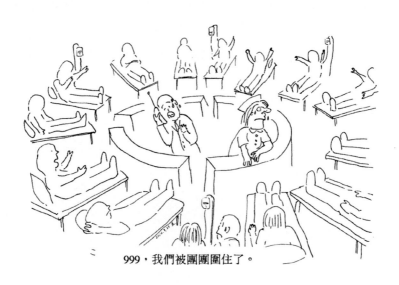

999，我們被團團圍住了。

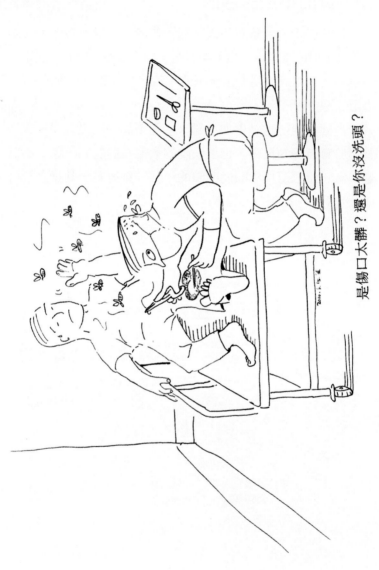

是傷口太髒？還是你沒洗頭？

這年頭，生病容易受傷難。

那小子八成是剛值完大夜班。。。

20、醫藥分業，各憑本事

都是老病號了，還不能算便宜一點。。。。

21、大醫院靠門面小醫院靠人面

　　大醫院靠門面小醫院靠人面，聰明的醫師們，在初出道時聲名未顯，宜委身大醫院修習養志，一旦羽翼豐成，宜外放開業，以申其志也。

　　至於在病人這方面，以貌取人，失之子羽；同樣的道理，以醫院的門面來選擇就醫，常常大失所望。醫療之間信賴關係改善，除了有待這群由大醫院外放醫師的努力外，透過報章雜誌及電視媒體社會教育，也是很重要的，吾輩醫師之辛勤筆墨耕耘，不過是盡點心力罷了。

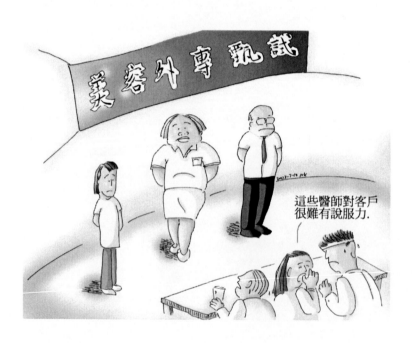

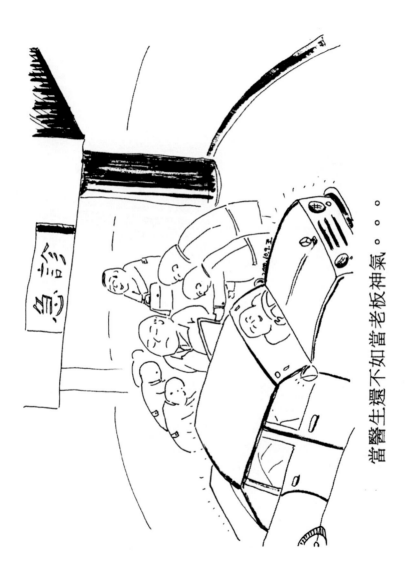

當醫生還不如當老板神氣。。。。

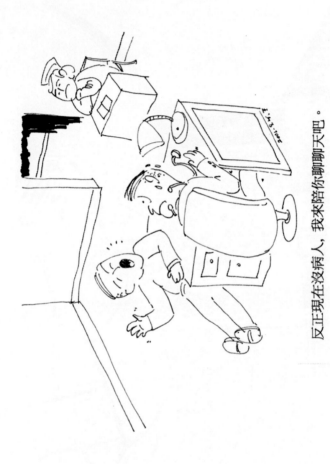

反正現在沒病人，我來陪你聊聊天吧。

22、出名也有很多種

有名者無實，

有實者無名；

名符其實者，

自古罕見矣。

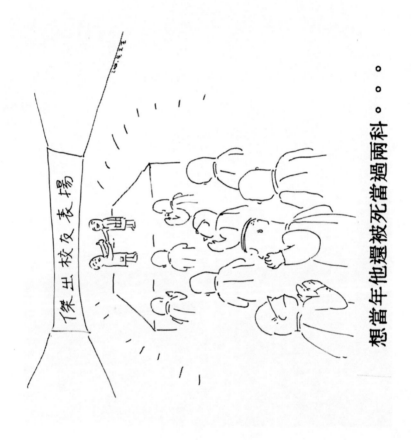

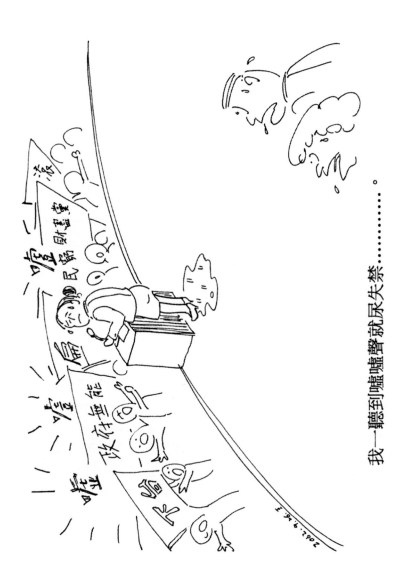

我一聽到噓噓聲就尿失禁……………。

行政院衛生署

　　衛生署發生很不衛生的舔耳事件，引發政治惡鬥，而社會族群對立愈發嚴重，倚靠政治背景上臺，也因政治背景下臺，專業有何用？專業在哪裡？這種社會有什麼希望？也鬧出了國際笑話。

23、外科醫學會外會

　　四月七日和八日，是一年一度的外科醫學會，近十年來，經過勞保健保不合時宜的打壓刣刪，外科營收大減，再加上社會風氣敗壞，醫療糾紛頻仍，連帶的影響年輕一輩選科的意願，老人凋謝，後進乏人，使得外科每下愈況，學會也辦得有氣無力，令人唏噓不已。

　　回想我們當初懷抱對外科的興趣和理想，一頭栽入這個領域裡，辛苦了許多年，有的是懷才不遇，有的是遇人不淑，雖都已事過境遷，創傷猶在，而今雖學有所成，各自獨立，卻也是英雄無用武之地，沒想到落得這般光景，外行的政客管理醫政所造成的禍害，將印證於醫療品質，使得全體無辜民眾成為直接的受害者。

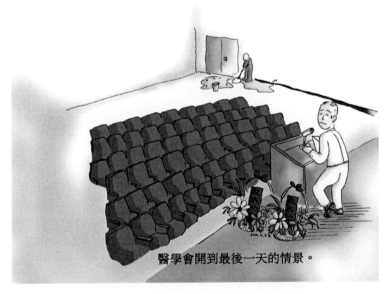

醫學會開到最後一天的情景。

千里迢迢來開會，他卻在晒太陽。。。

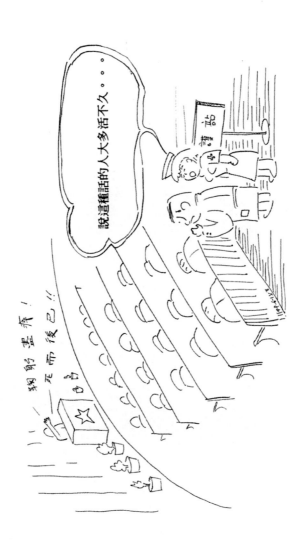

醫林漫畫
0.03

24、學術這一行

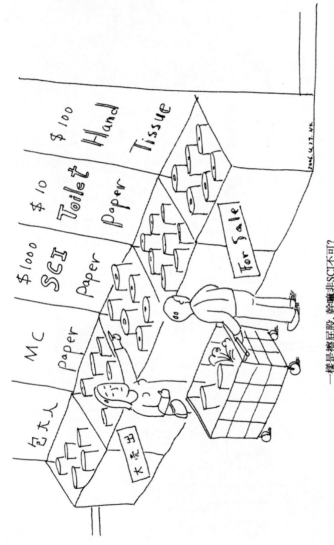

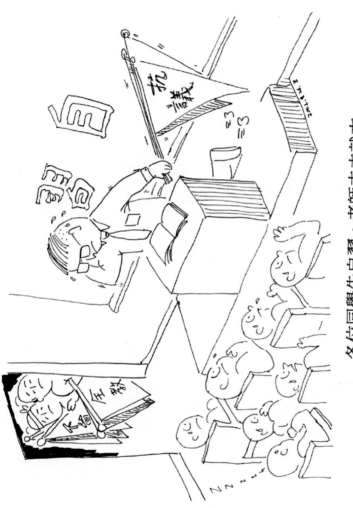

各位同學先自習，老師去去就來。

我來示範導尿的標準動作。。。。

25、產房故事多，充滿喜和樂

據說接受剖腹產出院後，扣除一些費用，還可由保險賺回幾萬元呢！難怪大家趨之若鶩。再加上有些人迷信生辰八字的，非得看準大吉大利的時刻生產，我也曾在產房親眼看見倒數記時者，明明胎頭已經冒出了一大半，還非逼著醫生用手堵著不放，不然就是像賽跑的裁判似的一聲令下，要醫師馬上下刀剖腹，真是無所不用其極。

其實對婦產科醫師本身而言，剖腹產雖然風險較高，還是有好處的，手術費幾付較高以外，又不必費時間等，這對許多忙碌的大牌醫師來說，時間是最可貴的，甚至有的婦產界名醫還特別宣稱，凡指名找他接生者非剖腹產不可，違反自然、走火入魔至此。

令嫂灌腸後解出了這個‧‧‧‧‧

自然分娩

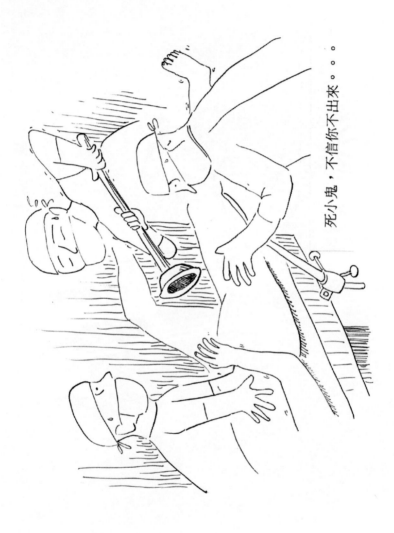

死小鬼，不信你不出來。。。

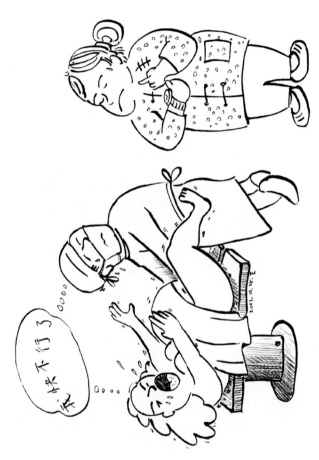

26、生老病死搶位子

　　透過有力人士的關說，滯留在急診待床的病患，終於找到床位，住院去了，為了一張床位，也是搶得難看，雖說不至於大打出手，可也是關係用盡、手段出絕，然而看看自己，不也如此，我升任急診部主任時，才知這個位子得來之不易，之前早已殺得昏天黑地暗、搶得頭破血流了。

　　也許，這才是人生吧！卑微的人生。

我留給各位最珍貴的遺產是 " 族繁不及備載 " 。

140 生老病死搶位子

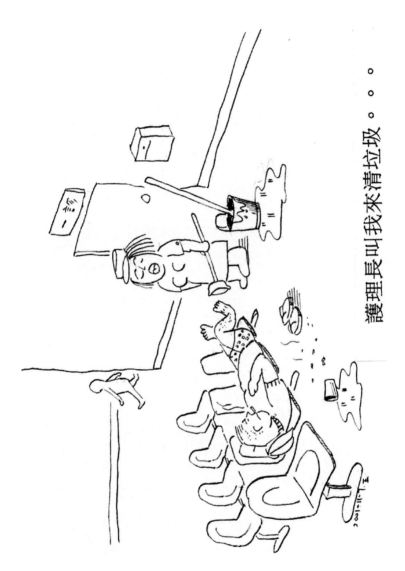

護理長叫我來清垃圾 。 。 。

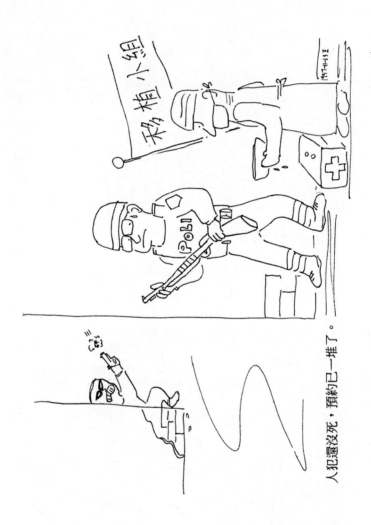

別小看這個位子，搶得是斯文掃地，血流成河。

27、診間閒話，少說

　　醫療這一行，到底是屬於自由業？服務業？還是公益事業？我時常感到迷惑，尤其是健保制度下的醫療收費，和美容整形業之收費，簡直天壤之別，就像是便利超商和LV店之差別，醫生好像是店長，顧客是衣食父母，我從來沒有那麼卑微過，不知如何安身立命，可以確認的是，這一行的好光景，已如江水付東流了。

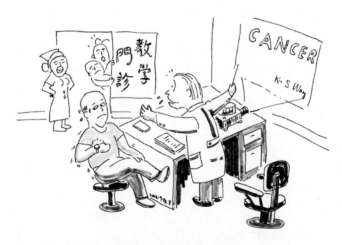

今天要好好的跟你介紹完整的癌症觀念。

你帶的錢只夠做一個。

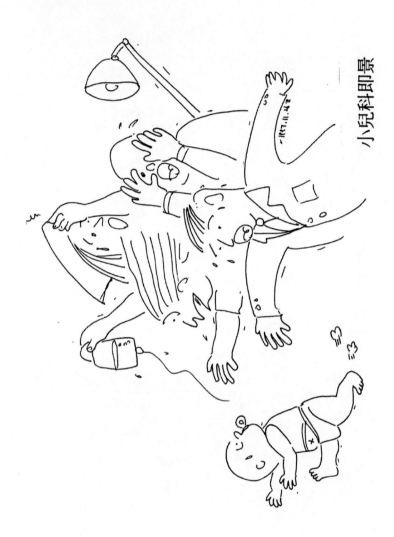

小兒科即景

醫林漫畫
0.03

28、臨床應用

　　我原本是外科出身，因為窮途末路而轉職急診，轉眼已十年，這樣的生活，終究漂泊不定，飽受風霜之苦，常常一覺醒來，『夢裡不知身是客』，不知今日何日？今天在哪家醫院上班？就如同幕府時代諸侯門下被遣散的武士，落難成為無家可歸的浪人，遭受正統社會排斥，飽嚐世態炎涼，更如同衛生棉似的，被人用過即捨棄，無家可歸，最後不是被暗殺、流放、就是自己切腹，或是隱姓埋名終老異鄉，成為時代劇裡的悲劇英雄。

　　我也曾認真進修，努力充實自己，完成研究論文、取得博士學位、部定教職，考取各種認證，甚至出書、教學，澤蔭後進，力圖建立長治久安的急診醫學科，期望在醫學界裡揚眉吐氣，但是這個社會並沒有給我公平的機會。

　　「亂世，聖人出。」我並非聖人，亦非英雄，充其量只能算是落難書生，但我也不想做浪人，我不願作游牧民族，我想的是安居樂業，只是為了生活，為了糊口，仍得打拼，沒有本俸和退休金、離鄉背井、拋妻棄子，再加上急診日以繼夜的作業方式，對自己身體、對家庭生活，都很不公平。

　　如何及早認清事實，及早規劃生涯，妥善安排生活，進退轉折，另謀出路，培養第二專長，除了自己覺悟以外，別無依賴。

醫林漫畫
0.03

醫林漫畫
0.03

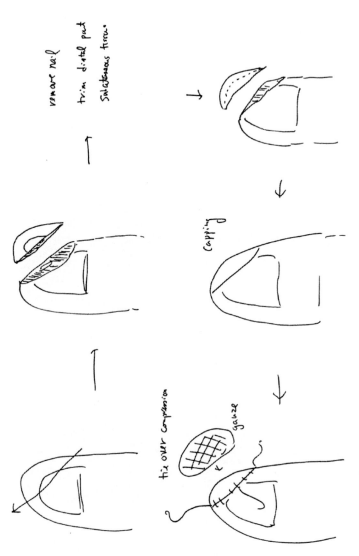

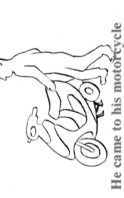

He came to his motorcycle

Correct Riding Procedure

He kicked stand back

He drove away in safe

醫林漫畫
0.03

He came to his motorcycle

Wrong Riding Procedure

He rode and kicked stand back

He hurt his left big toe

29、世人皆如此

那種乳房最容易得乳癌。。。。

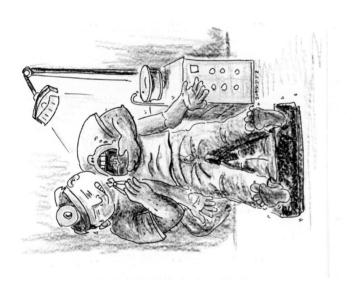

總統大選你要選誰，請再說一遍？

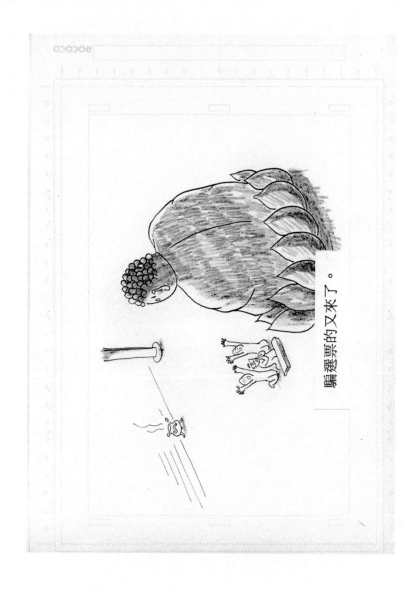

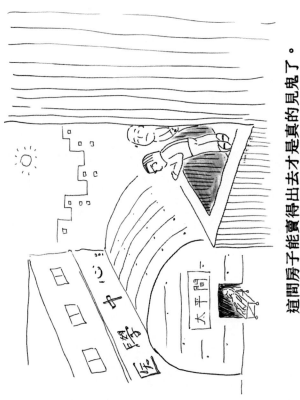

這間房子能賣得出去才是真的見鬼了。

醫林漫畫
0.03

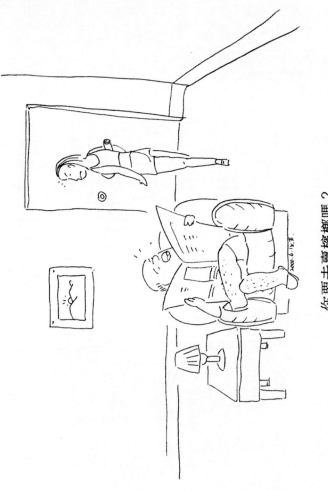

你要去賣檳榔嗎？

162 世人皆如此

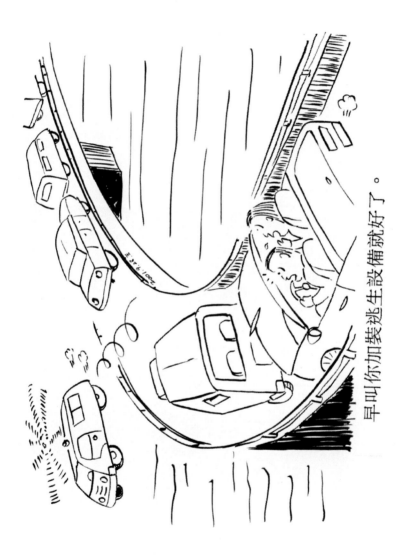

早叫你加裝逃生設備就好了。

全台灣的醫生就只剩我還沒移民了。

多虧選舉造勢，不然還真是沒錢賺了。

30、飲食男女

別急別急！上床前先來一首前奏曲。

喂！我和兒子正在書店看書………。

為了社會公益，很抱歉但不道歉。

醫林漫畫
0.03

激情禍後扁一半。。。

戒煙班的午休時分.

31、晨昏定省來查房

晨昏定省未用於父母，而用之於病患，
請不要說是視病猶親，要說這是責任；
為了盡責照顧病患，冷落一家老小，
請不要說這是大愛，要說為了糊口。

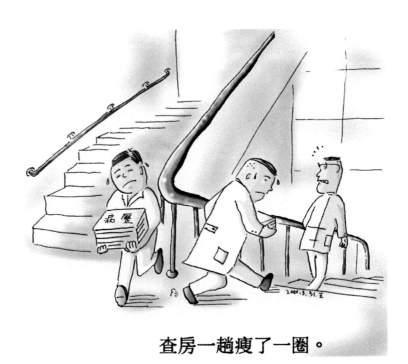

查房一趟瘦了一圈。

醫林漫畫
0.03

操心之論說多了對心臟不好。

等一下，我在拚經濟……

32、送往迎來大禮堂

　　大禮堂內的兩邊牆上，懸掛著歷代功在黨國的醫界先輩，眾所週知，有些人的是名至實歸，有些則是名不符實，但社會異變，人心不古，價值觀既已改變，黨同伐異的現象更是層出不窮，為了避免麻煩，還是省了吧！值得悼念的永懷心裡，被看笑話的則無遠弗屆。

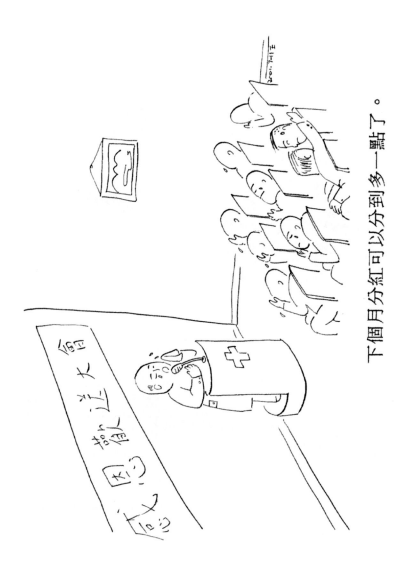

下個月分紅可以分到多一點了。

醫林漫畫
0.03

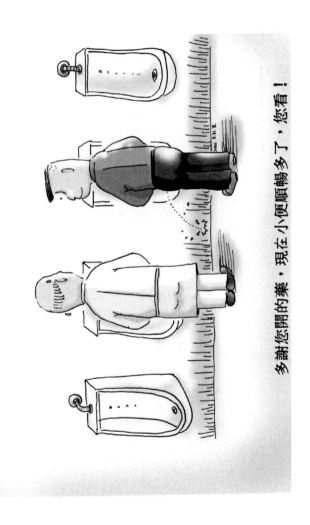

33、喜怒愛樂的根源

陰莖折斷之病歷記錄

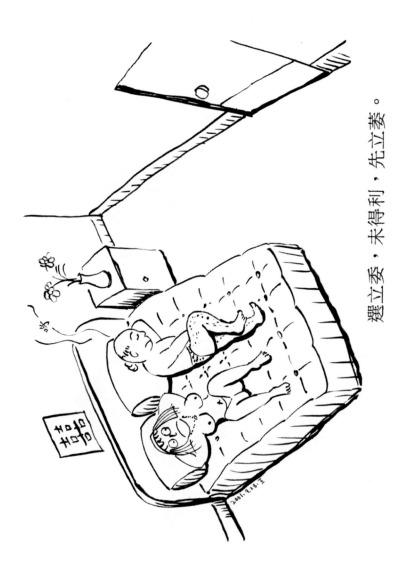

選立委，未得利，先立委。

爸爸！您該看醫生了。

我們正受 "那話兒" "攻擊中，並非 "拉法葉"。

真羨慕那根鋼管。

34、這一行最忌諱說病

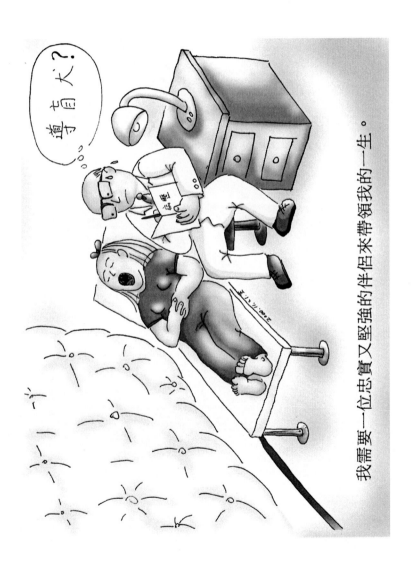

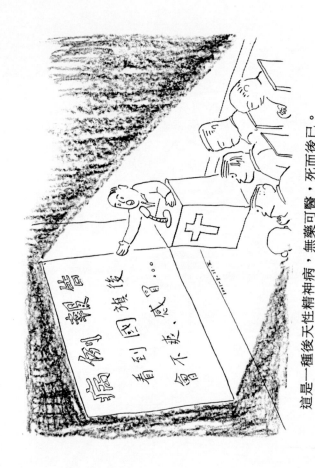

醫林漫畫
0.03

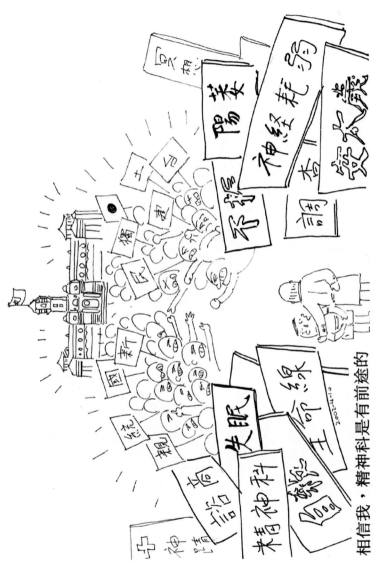

相信我，精神科是有前途的

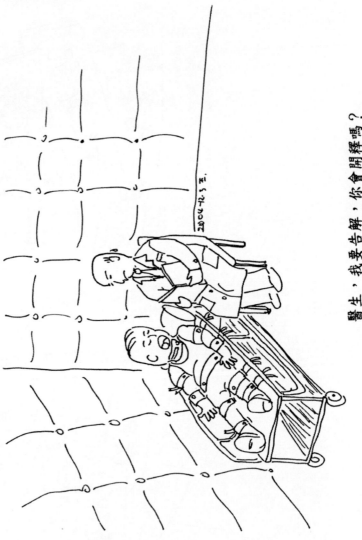

醫生，我要告解，你會開釋嗎？

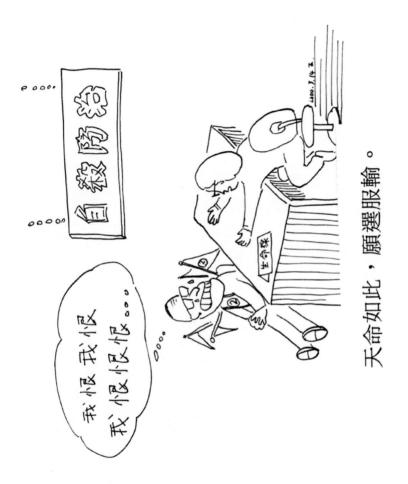

天命如此，願選服輸。

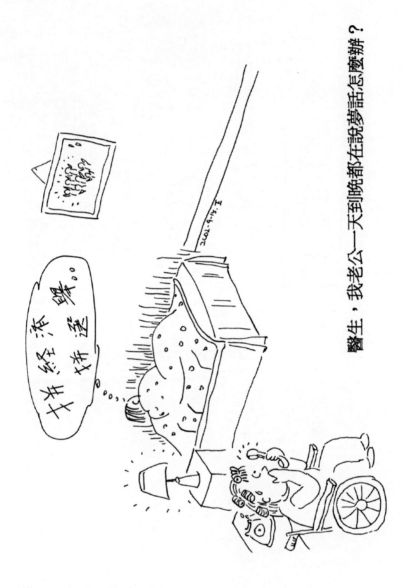

35、玻璃娃娃的荒唐判例

　　民國89年，玻璃娃娃於學校不慎摔死，好心扶持的同學竟遭判刑索賠，引發社會譁然，各方人士口誅筆伐不絕，我則加之漫畫諷刺，伸張正義，並對糊塗法曹是否適任問題，提出質疑。

　　見義勇為被處罰，路見不平反被告，天理何在？這樣的人生，還有什麼生存的價值？所以路見車禍沒人理，各人自掃門前雪，冷暖人間，世態炎涼，真是悲哀！

　　　　法官大人昭示，救人得量力而為。

192 玻璃娃娃的荒唐判例

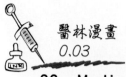

36、Medicine——A Job Lost of Glory

在健保制度下，醫療不再是醫師全心投入，全力以赴的職志，而是一項謀生的工作，和停車場管理員沒什麼兩樣，缺乏努力奮鬥的動機，醫師將理直氣壯的要求休假，公餘之暇，將致力於自我成就的追求，如學術，如公益，如藝術，如休閒，和一般人一樣，回歸正常人應有的生活。醫療品質將如同制式公文一樣，照章行事，依法行政，就像其他公醫制度國家一樣，開刀要等半年，檢查要等三個月，這變得是不合情，不合理，但合法的事。

醫林漫畫
0.03

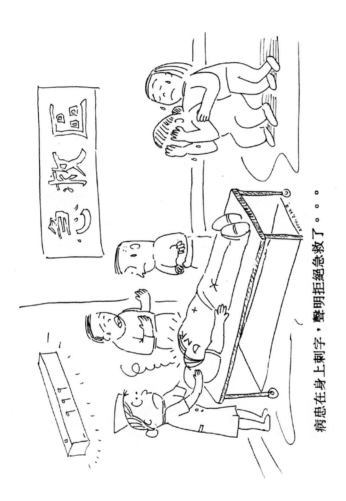

病患在身上刺字，聲明拒絕急救了。。。

MEDICINE--A JOB LOST OF GLORY *195*

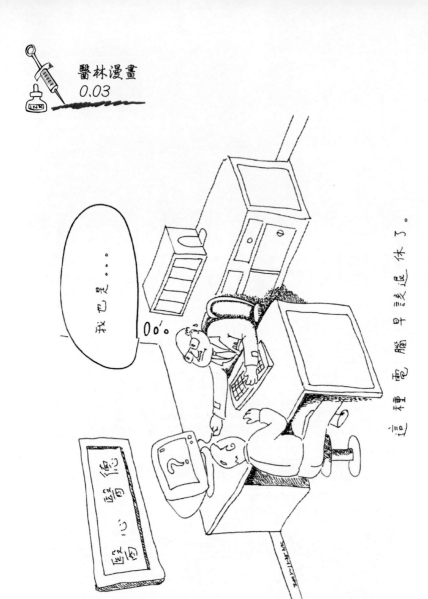

後記

　　正義的力量，雖然很卑微，可是它總是存在著，好像是被壓迫在大石頭下的玫瑰，隨時都可以掙扎著出頭，展露芳香，對抗不公、不義和族群沙文主義者之長期奮鬥，不拘泥於任何方式，也將永不終止。

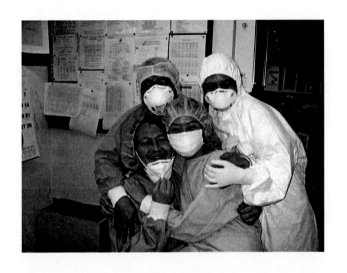

SARS死亡陰影下讓我們感受到，能活著真好

國家圖書館出版品預行編目

醫林漫畫 / 王國新作. -- 一版. -- 臺北市：
秀威資訊科技, 2006[民95]
面； 公分. --(語言文學類 ; PG0105)

ISBN 978-986-7080-71-4(平裝)

1. 漫畫與卡通

947.41 95013794

 語言文學類 PG0105

醫 林 漫 畫

作　　　者 / 王國新
發 行 人 / 宋政坤
執 行 編 輯 / 林世玲
圖 文 排 版 / 張慧雯
封 面 設 計 / 羅季芬
數 位 轉 譯 / 徐真玉　沈裕閔
圖 書 銷 售 / 林怡君
網 路 服 務 / 徐國晉
出 版 印 製 / 秀威資訊科技股份有限公司
　　　　　　台北市內湖區瑞光路583巷25號1樓
　　　　　　電話：02-2657-9211　　傳真：02-2657-9106
　　　　　　E-mail：service@showwe.com.tw
經 銷 商 / 紅螞蟻圖書有限公司
　　　　　　台北市內湖區舊宗路二段121巷28、32號4樓
　　　　　　電話：02-2795-3656　　傳真：02-2795-4100
　　　　　　http://www.e-redant.com

2006 年 8 月　BOD 一版
定價： 240 元

讀 者 回 函 卡

感謝您購買本書，為提升服務品質，煩請填寫以下問卷，收到您的寶貴意見後，我們會仔細收藏記錄並回贈紀念品，謝謝！

1.您購買的書名：＿＿＿＿＿＿＿＿＿＿＿＿＿＿＿

2.您從何得知本書的消息？

　　□網路書店　□部落格　□資料庫搜尋　□書訊　□電子報　□書店

　　□平面媒體　□ 朋友推薦　□網站推薦 □其他＿＿＿＿＿

3.您對本書的評價：(請填代號　1.非常滿意 2.滿意 3.尚可 4.再改進)

　　封面設計＿＿　版面編排＿＿　內容＿＿　文/譯筆＿＿　價格＿＿

4.讀完書後您覺得：

　　□很有收獲　□有收獲　□收獲不多　□沒收獲

5.您會推薦本書給朋友嗎？

　　□會　□不會，為什麼？＿＿＿＿＿＿＿＿＿＿＿＿＿＿

6.其他寶貴的意見：＿＿＿＿＿＿＿＿＿＿＿＿＿＿＿＿

＿＿＿＿＿＿＿＿＿＿＿＿＿＿＿＿＿＿＿＿＿＿＿＿＿

＿＿＿＿＿＿＿＿＿＿＿＿＿＿＿＿＿＿＿＿＿＿＿＿＿

＿＿＿＿＿＿＿＿＿＿＿＿＿＿＿＿＿＿＿＿＿＿＿＿＿

讀者基本資料

姓名：＿＿＿＿＿＿＿　　年齡：＿＿＿＿　　性別：□女　□男

聯絡電話：＿＿＿＿＿＿＿　E-mail：＿＿＿＿＿＿＿＿＿

地址：＿＿＿＿＿＿＿＿＿＿＿＿＿＿＿＿＿＿＿＿＿＿＿

學歷：□高中(含)以下　　□高中　　□專科學校　　□大學

　　　□研究所(含)以上 □其他＿＿＿＿＿＿＿

職業：□製造業 □金融業 □資訊業 □軍警 □傳播業 □自由業

　　　□服務業 □公務員 □教職　　□學生 □其他＿＿＿＿

--

（請沿線對摺寄回,謝謝!）

秀威與 BOD

BOD（Books On Demand）是數位出版的大趨勢，秀威資訊率先運用 POD 數位印刷設備來生產書籍，並提供作者全程數位出版服務，致使書籍產銷零庫存，知識傳承不絕版，目前已開闢以下書系：

一、BOD 學術著作—專業論述的閱讀延伸
二、BOD 個人著作—分享生命的心路歷程
三、BOD 旅遊著作—個人深度旅遊文學創作
四、BOD 大陸學者—大陸專業學者學術出版
五、POD 獨家經銷—數位產製的代發行書籍

BOD 秀威網路書店：www.showwe.com.tw
政府出版品網路書店：www.govbooks.com.tw

　　永不絕版的故事・自己寫・永不休止的音符・自己唱